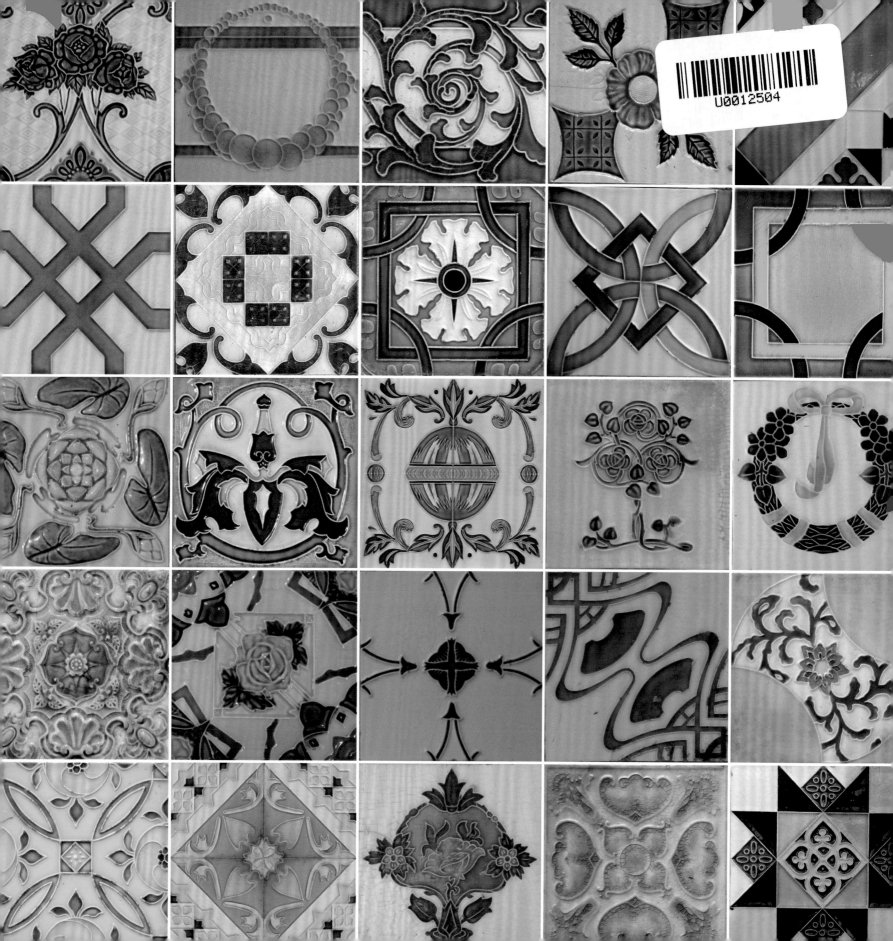

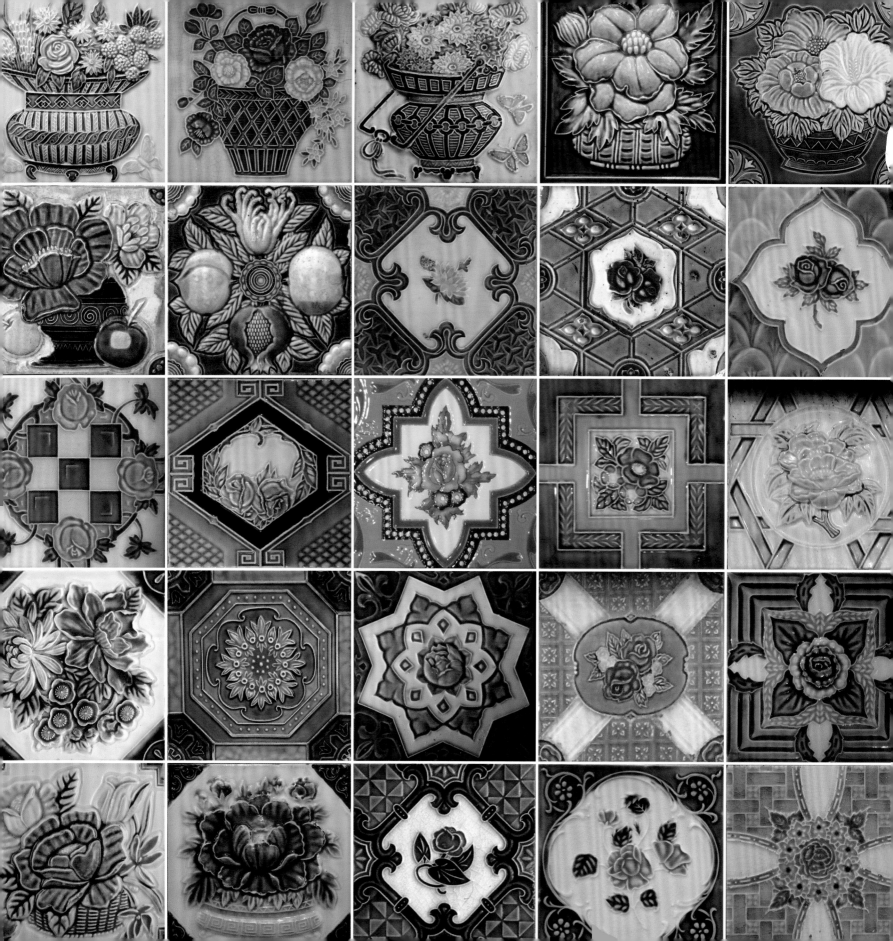

著色台灣舊日風情

用畫筆體驗老花磚的美感與創意

認識老花磚,體會舊日的美感和創意

　　這是一本台灣老花磚的著色書。瓷磚原圖均取材自《台灣老花磚的建築記憶》。線稿圖案也多以接近實際尺寸全新繪製而成。希望藉由本書的花磚小知識及分門別類的花磚圖樣,可以讓讀者透過著色體會近百年前圖案設計的美感與創意。

●瓷磚圖案:精選常見的瓜果、花朵、花瓶、幾何圖形
　　等圖樣設計。

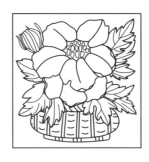

●瓷磚紋樣構成:除了圖案元素的差異,圖案的構成方
　　式也會影響瓷磚的拼貼應用。例如連續性圖案的拼
　　貼,便可發揮單獨圖案未具備的無限擴張之美感。

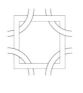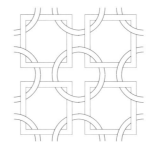

●瓷磚規格:除了常見的正方形花磚,此處收錄長方形
　　圖案。可於著色後將圖案剪下做成書籤使用。

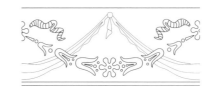

●瓷磚拼貼:本書參考現有建築物牆面,為讀者設計幾
　　款瓷磚的拼貼方式。或許這些拼貼圖案也可作為設計
　　靈感之參考。

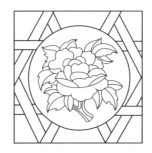

台灣花磚

一度風行台灣的彩瓷面磚，其多變的花樣、精細的工法及鮮艷的色彩，在各式老建築上留下了美麗的印記。今日在台灣、澎湖、金門等地的建築與家具裝飾上均可見這些彩瓷面磚，除了美化建築物，這些花磚還有彰顯主人身份地位，以及祈福、教化等功能。本書將帶您重新領會往日台灣人的美感與創意。

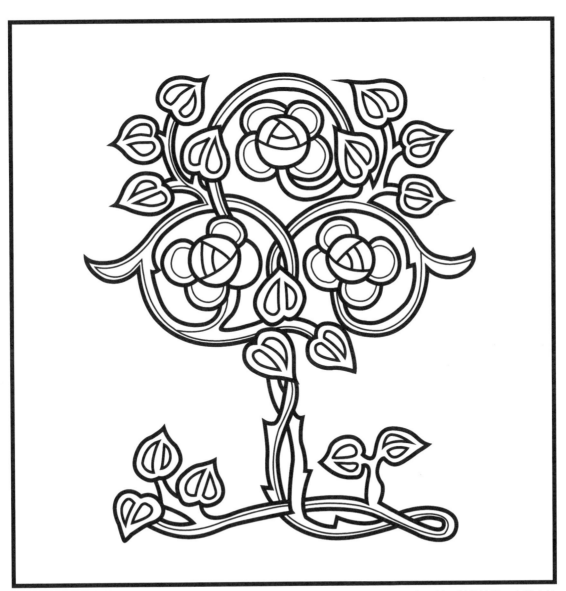

圖案取材：澎湖竹灣、高雄大社

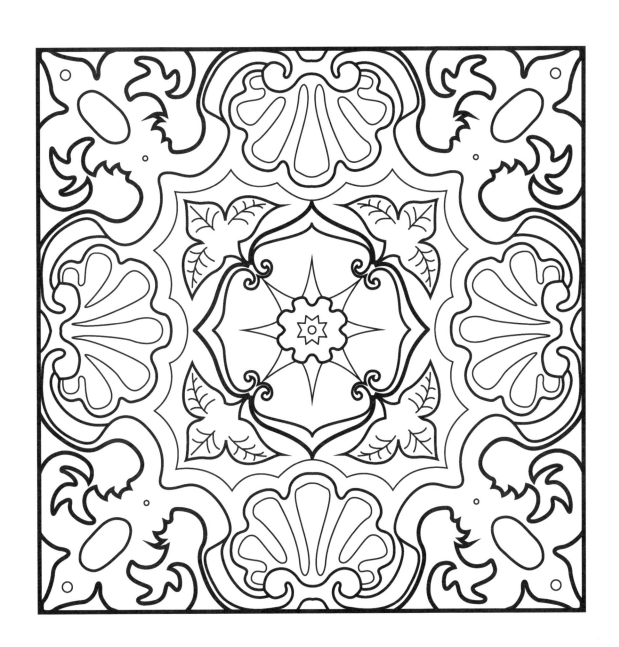

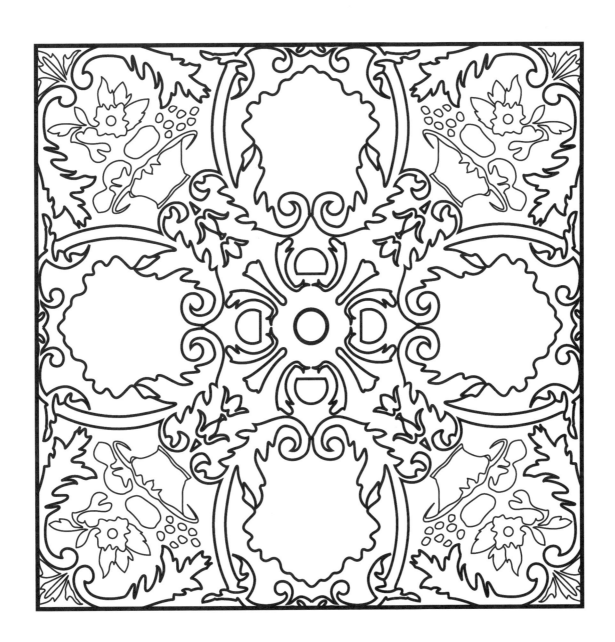

瓷磚圖案 —— 水果、花瓶

瓷磚圖案取材廣泛，其中水果、花瓶、花朵等都是常見主題。

水果圖樣的使用，多帶有吉利的意涵。例如下圖：柿子、佛手、石榴、桃子，象徵事事多福、多壽、多子。而花瓶則含有平平安安的祝福。偶爾會搭配代表福氣的蝴蝶圖樣（蝴、福諧音）。

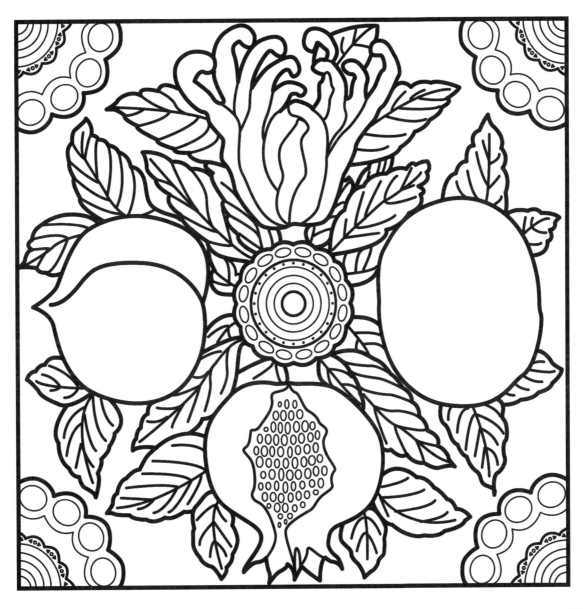

圖案取材：台南溪北

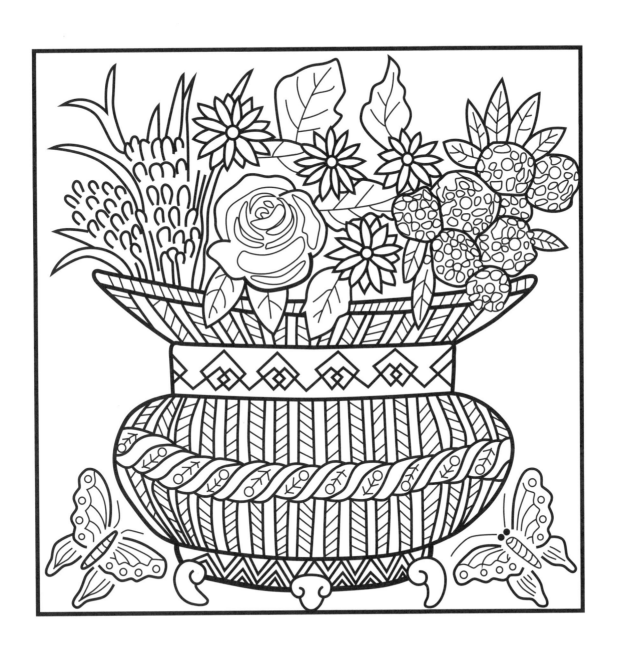

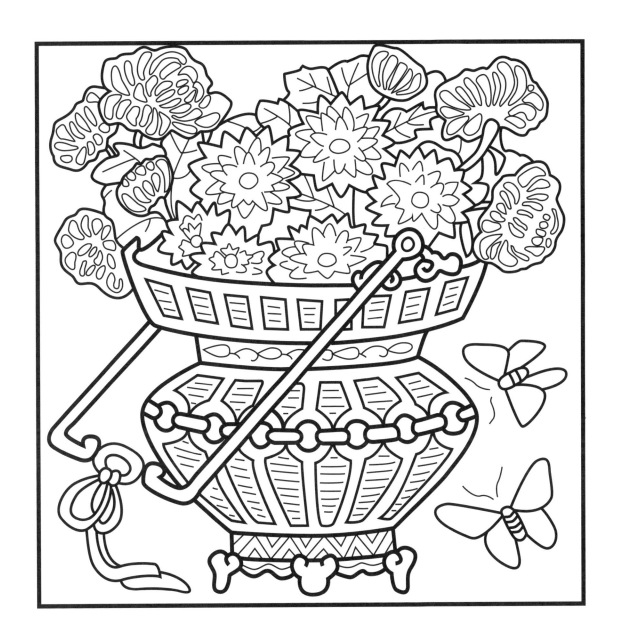

圖案取材：澎湖

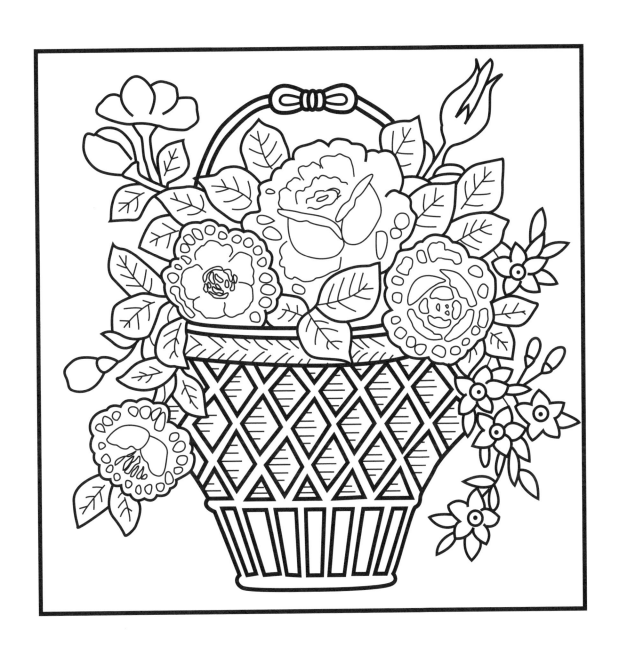

瓷磚圖案 —— 花卉

薔薇、菊花、梅花、牡丹等為常見的花卉圖案。除了單一花種，也會有多種組合的呈現。下圖左即為菊花、牡丹與梅花的組合。

花卉圖案也會透過變形、與幾何圖案結合，甚至與文字結合之方式，增加圖案的多樣與寓意。下圖右就是結合牡丹與「壽」字。

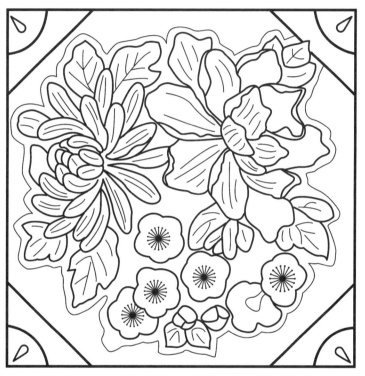
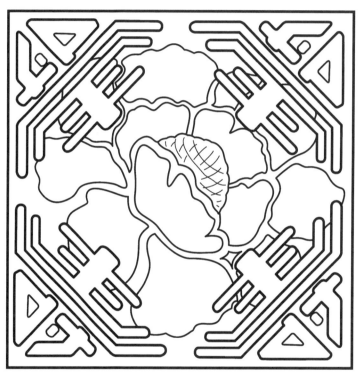

圖案取材：新北三峽

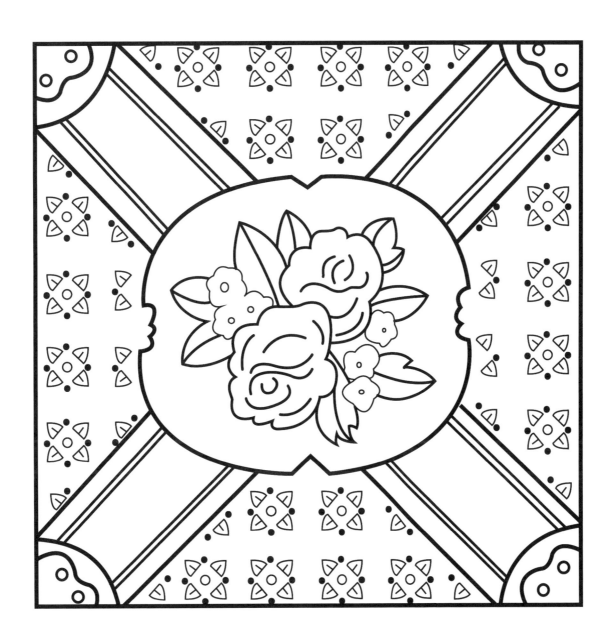

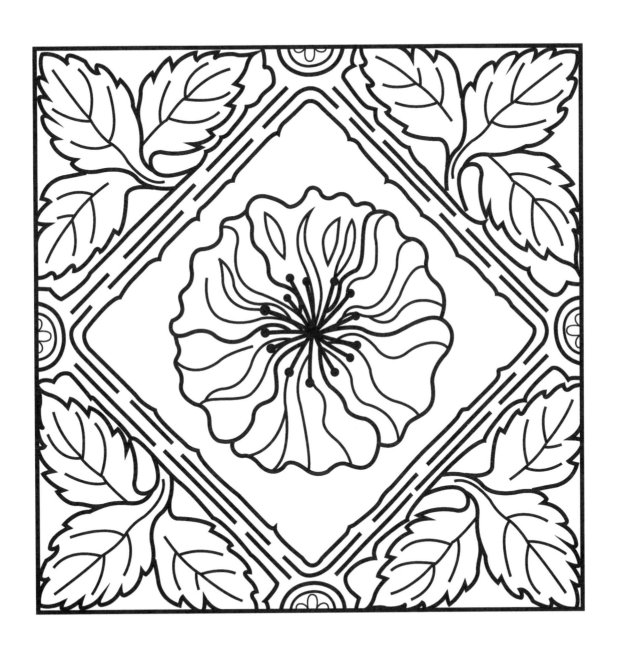

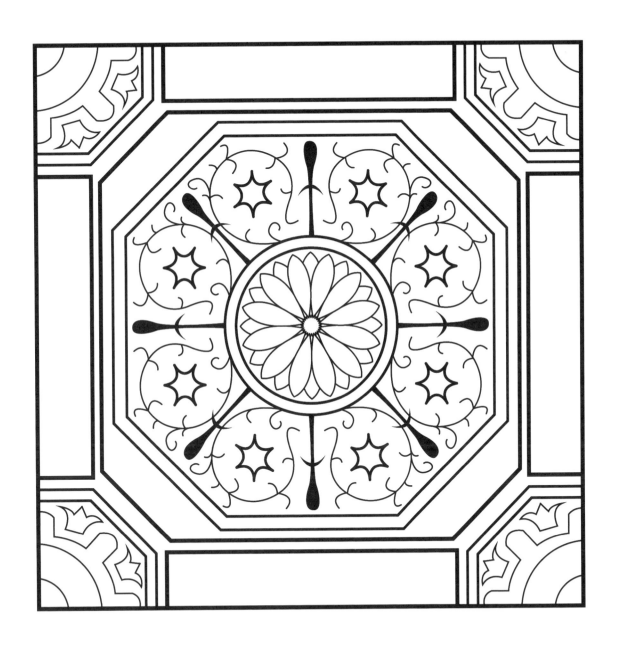

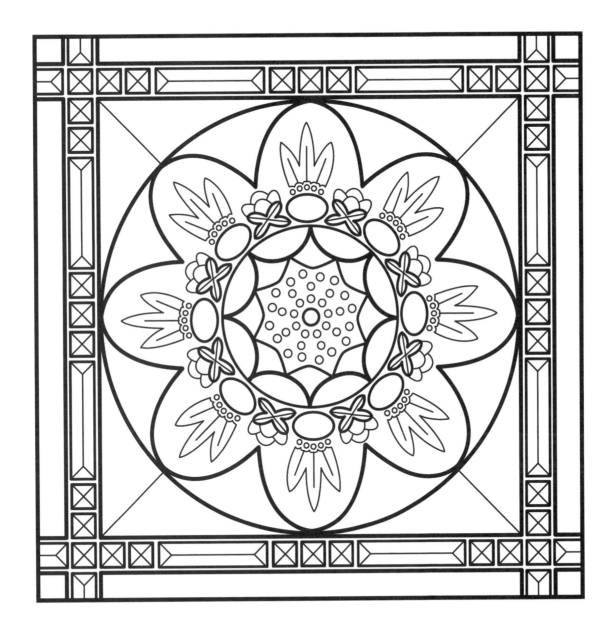

圖案取材：台北菁礜聚落

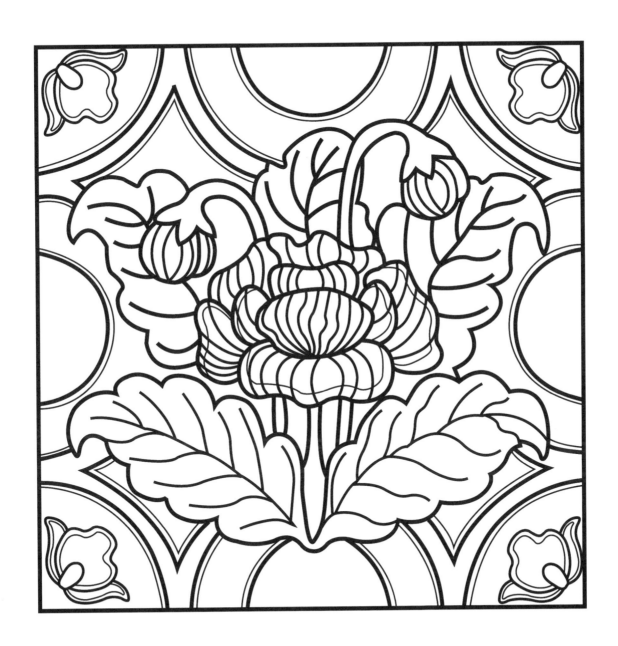

圖案取材：台南

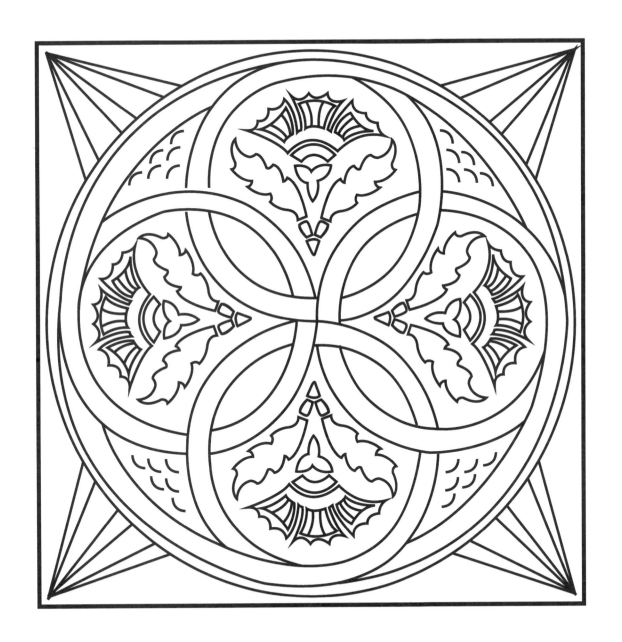

圖案取材：台北菁礜聚落

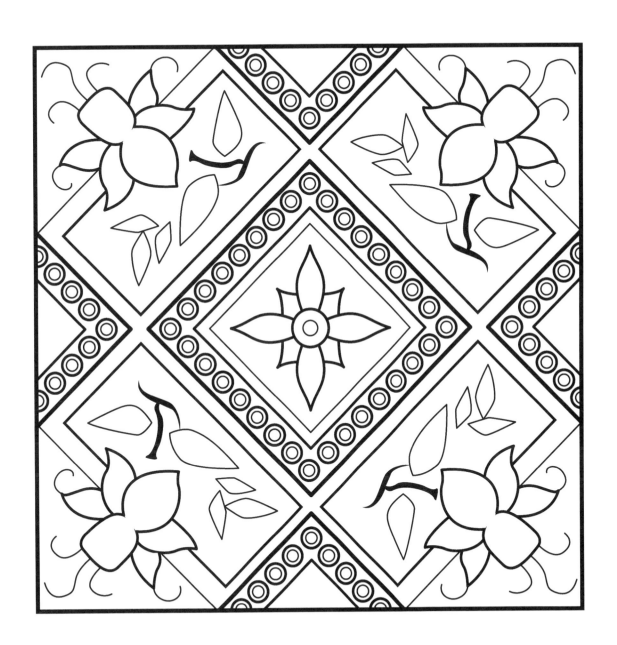

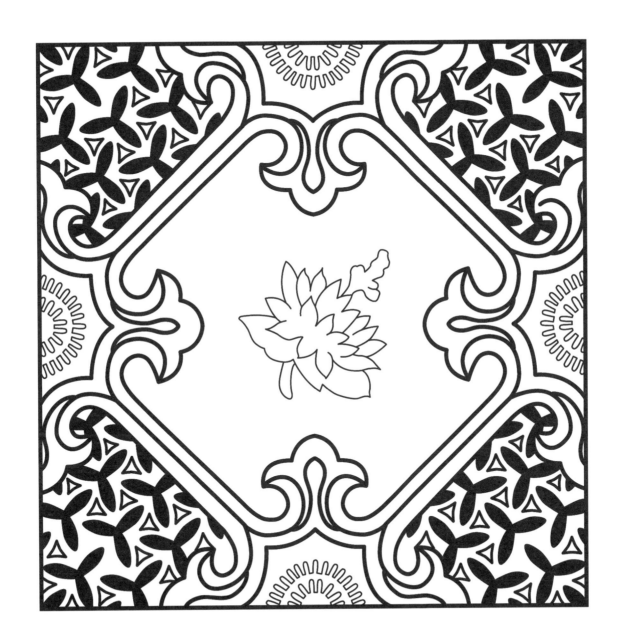

圖案取材：桃園中壢安衍堂、台南麻豆謝厝寮、彰化二水英義路鄭祖厝

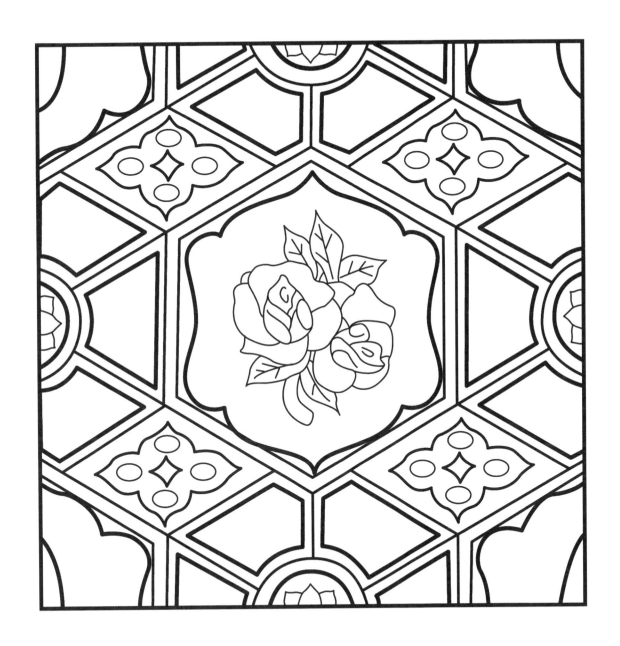

圖案取材：彰化二水、金門後浦、屏東萬巒

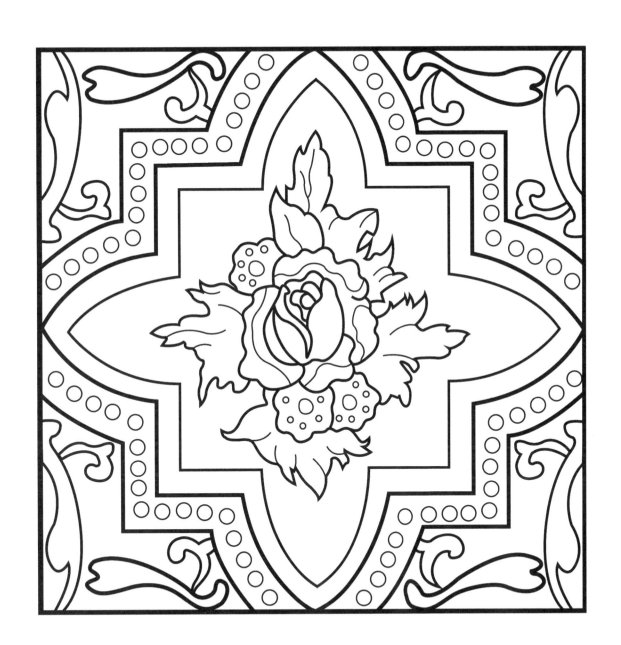

瓷磚紋樣構成 ── 單獨紋樣

圖案紋樣的構成方式多種，大體分成單獨紋樣與連續紋樣。「單獨紋樣」與周圍紋樣
分離，不相連續，每片瓷磚均為完整的圖形。

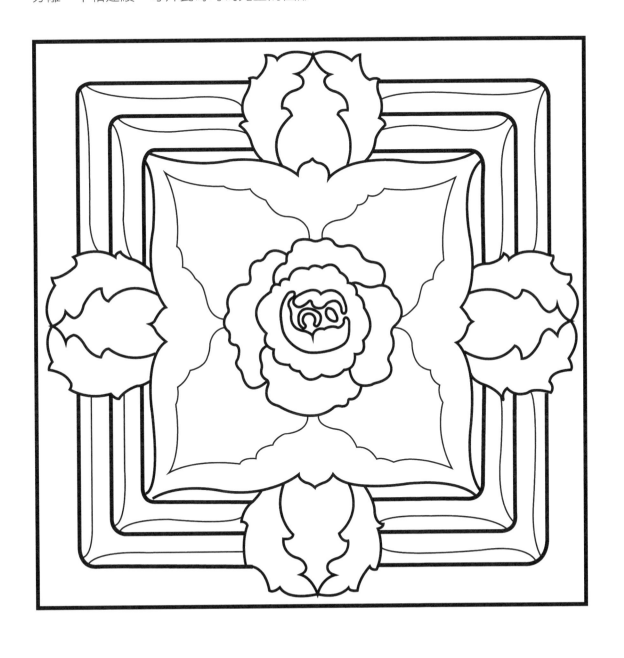

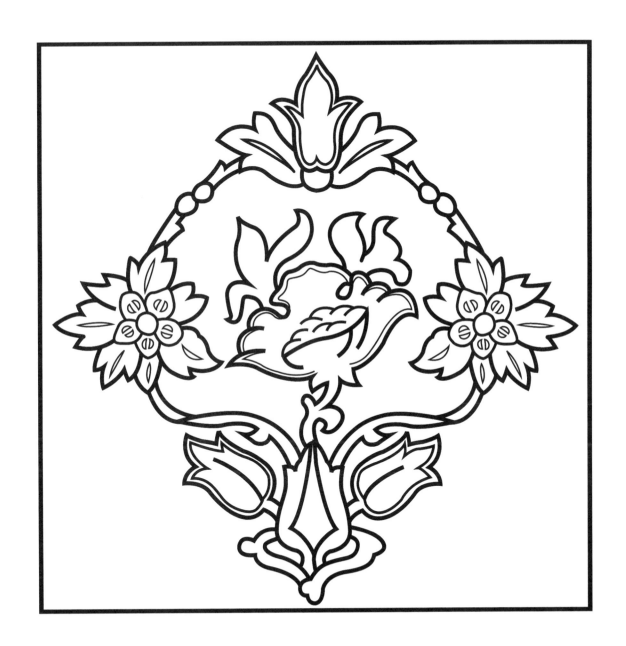

圖案取材：小金門上林

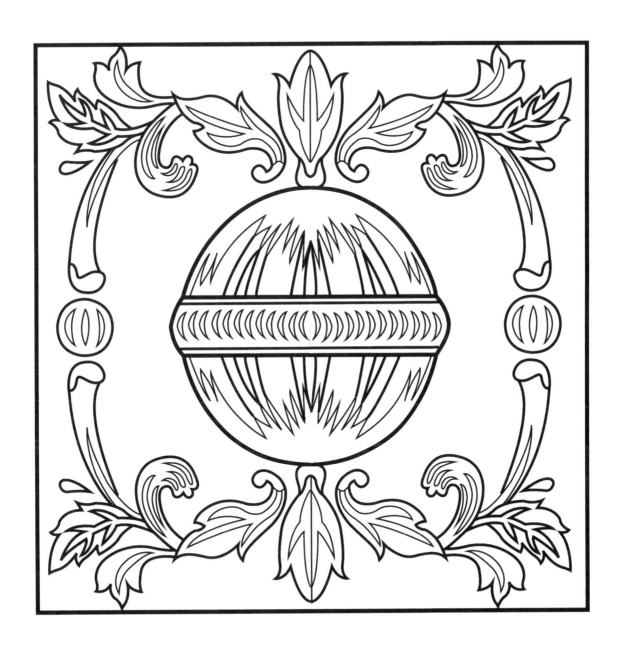

瓷磚紋樣構成 —— 連續紋樣

「連續紋樣」，指以一個花紋為單位，按照一定規律排列。其形成的特殊韻律節奏感，可與其它圖案搭配，成為主題背景的填補、陪襯或作邊框，以及圖案尾端的收頭。向兩個方向連續的是二方紋樣。例如下圖右雖然是四片組合，但僅有水平方向是連續性延伸。

單花紋

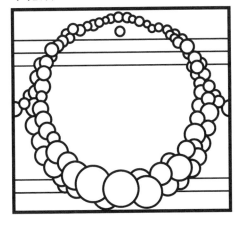

水平延伸

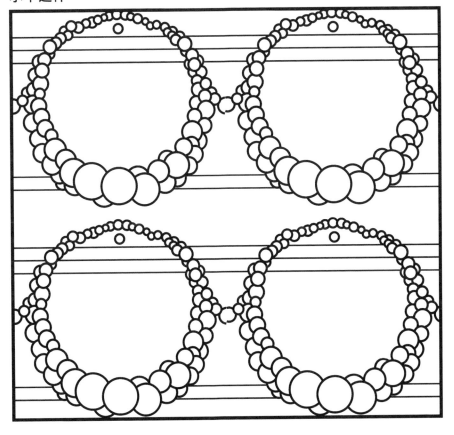

圖案取材：桃園嚴德居

向四個方向連續的是四方連續紋樣，有離心和向心的組合方式。

單花紋　　　　　　　　　**離心**

單花紋　　　　　　　　　**向心**

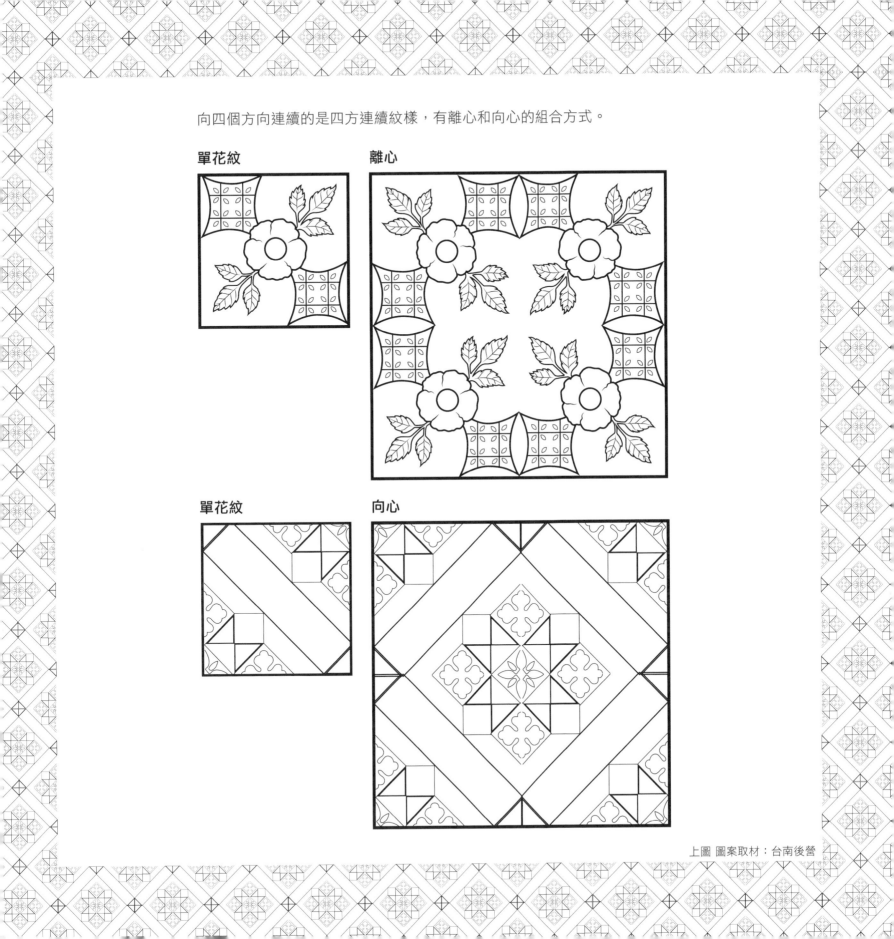

上圖 圖案取材：台南後營

左上角為紋樣的單花紋，可沿虛線將此連續紋樣完成。

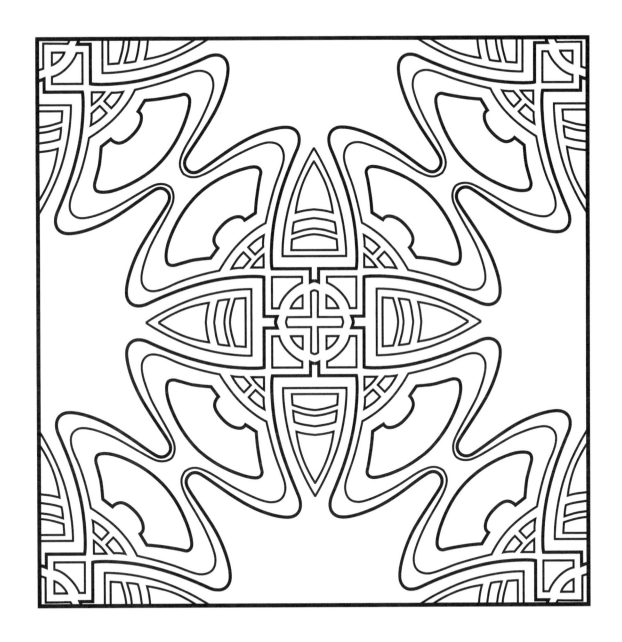

圖案取材：台中

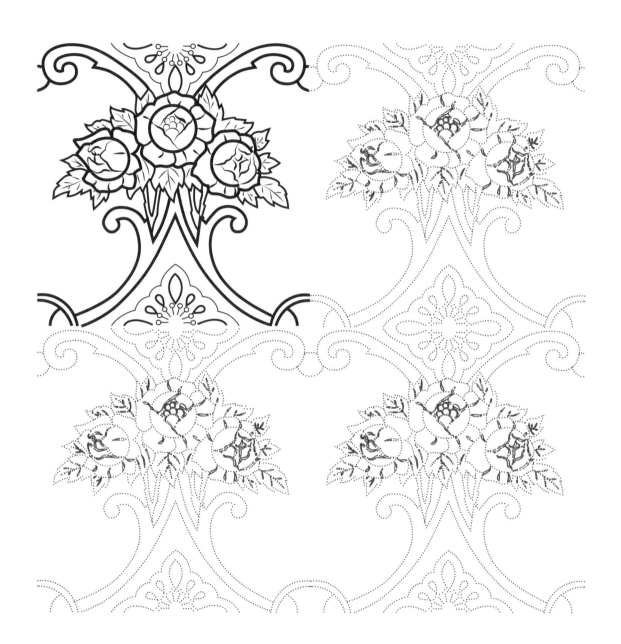

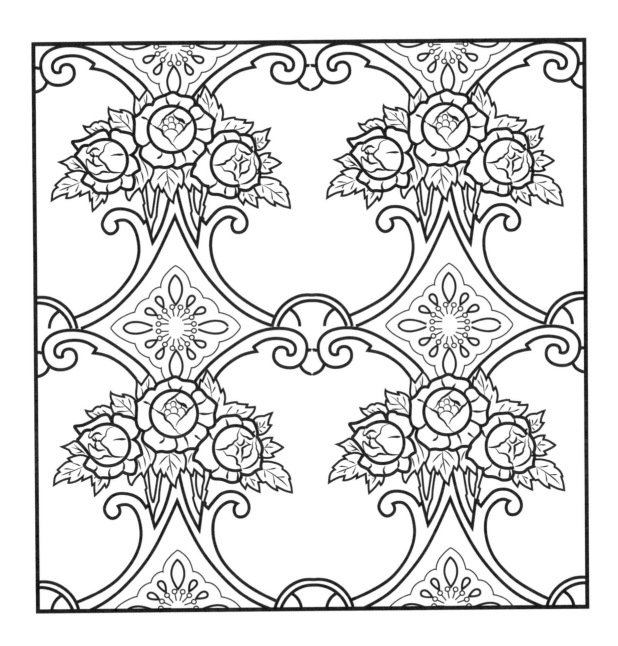

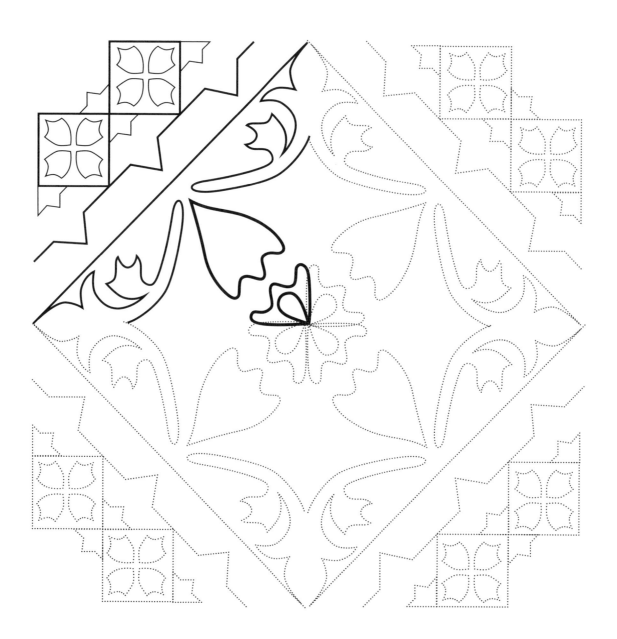

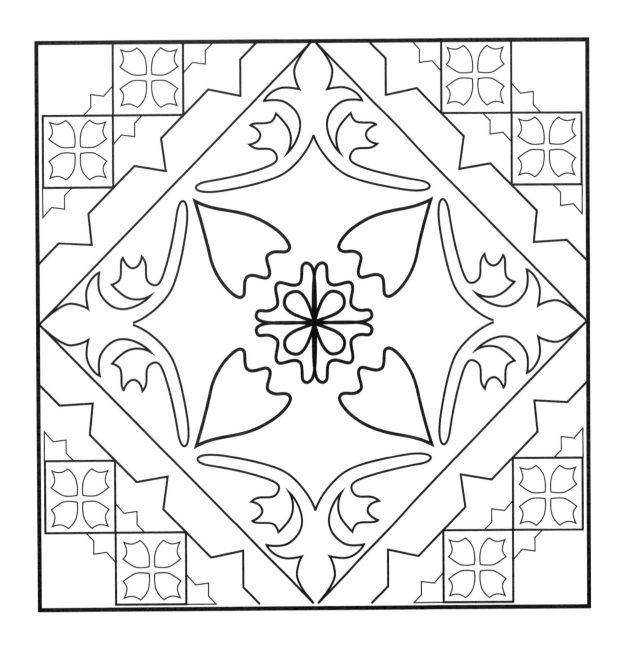

圖案取材：台南

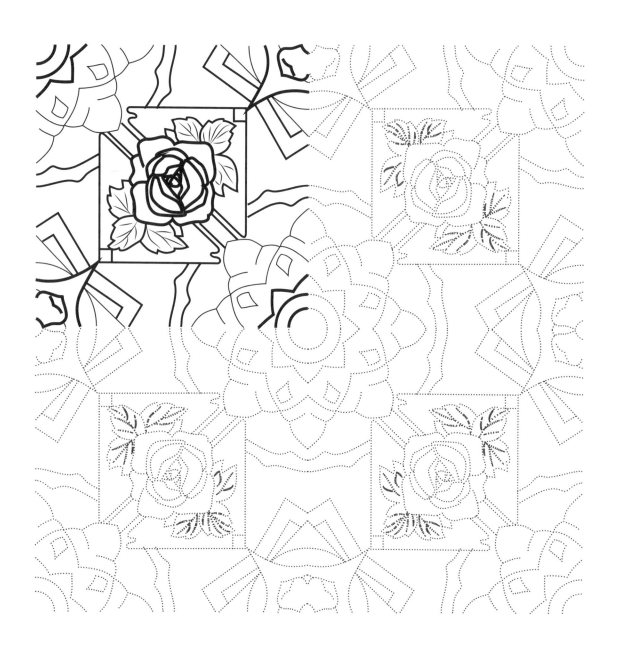

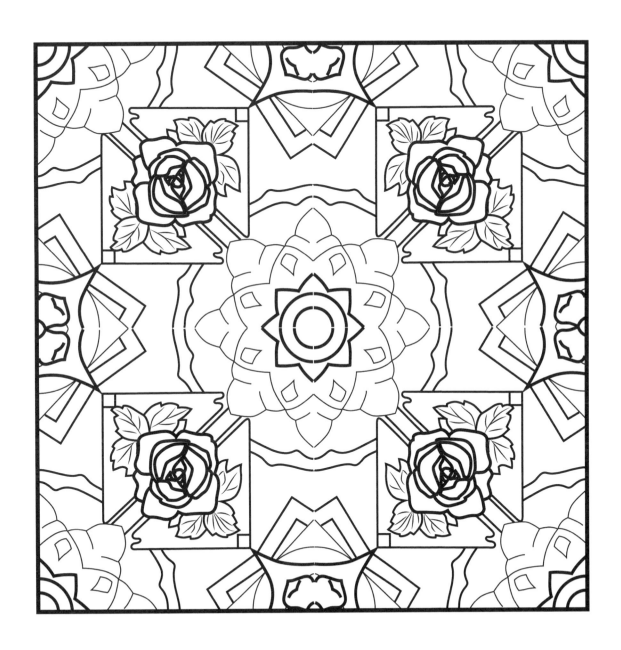

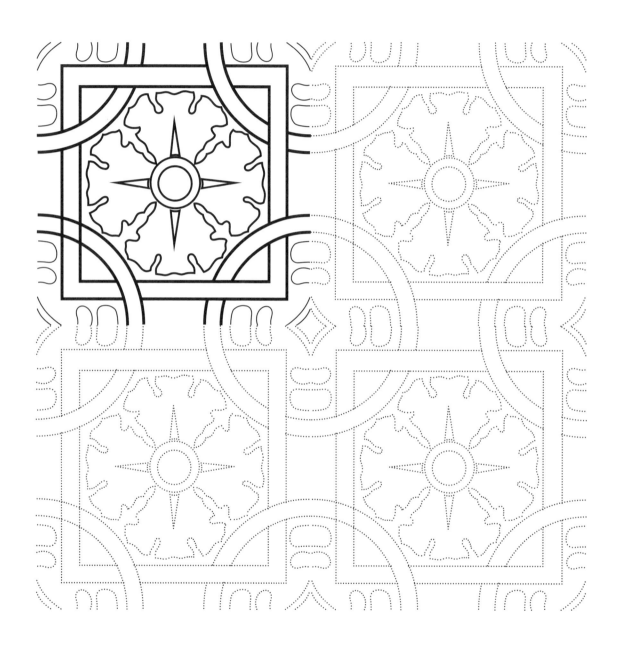

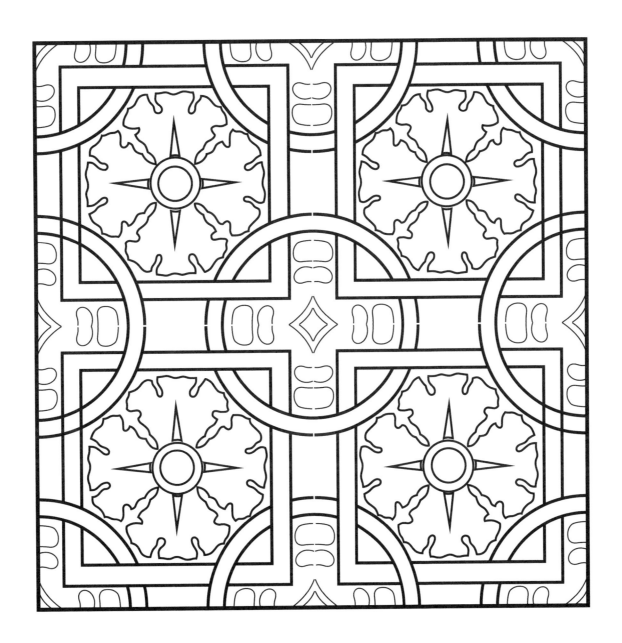

圖案取材：屏東林邊

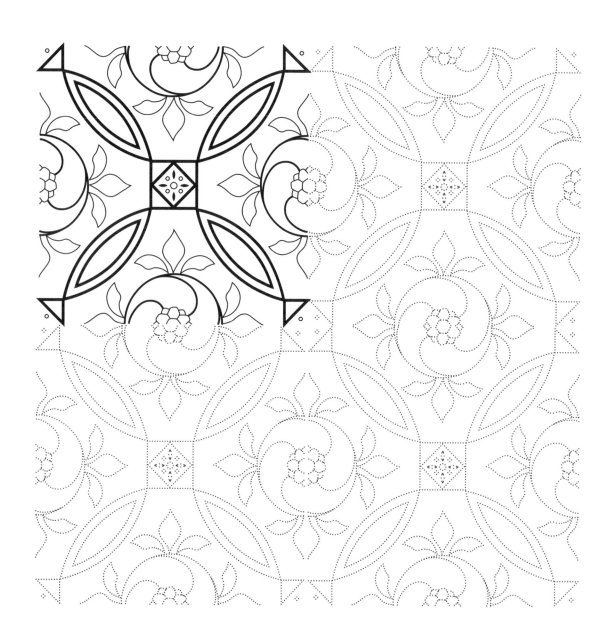

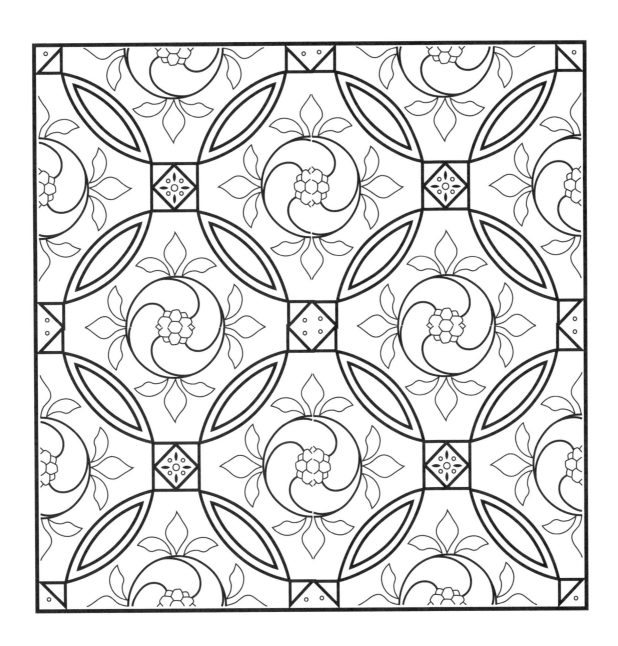

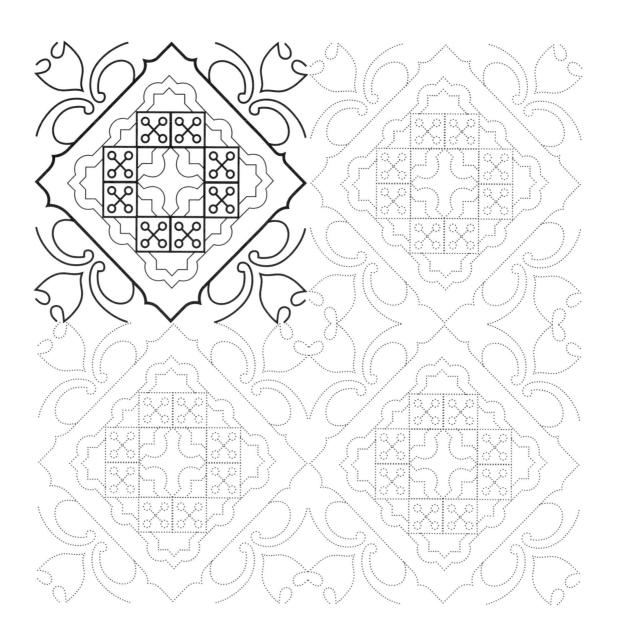

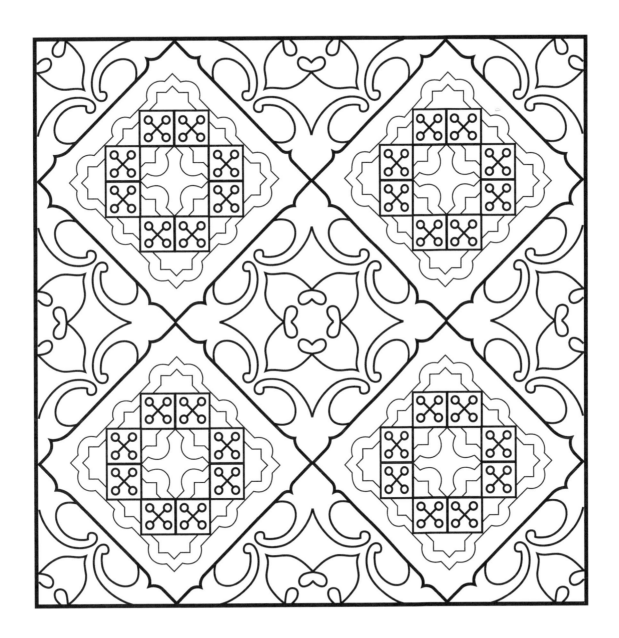

圖案取材：台南西港八份

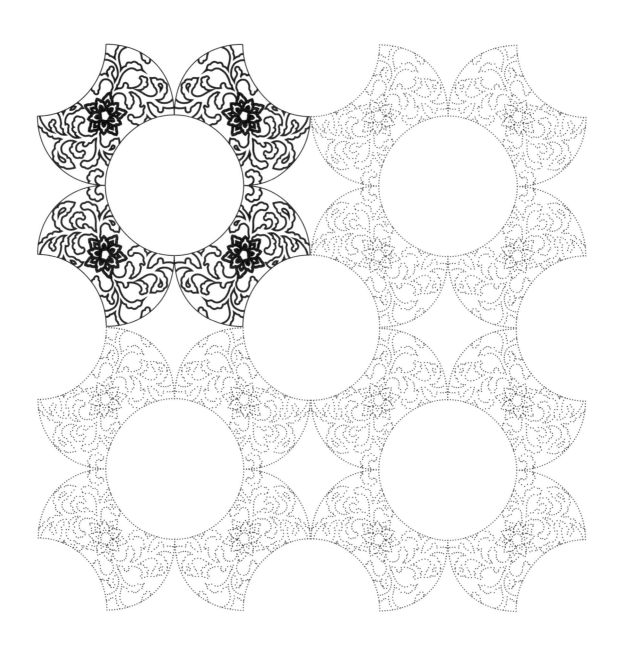

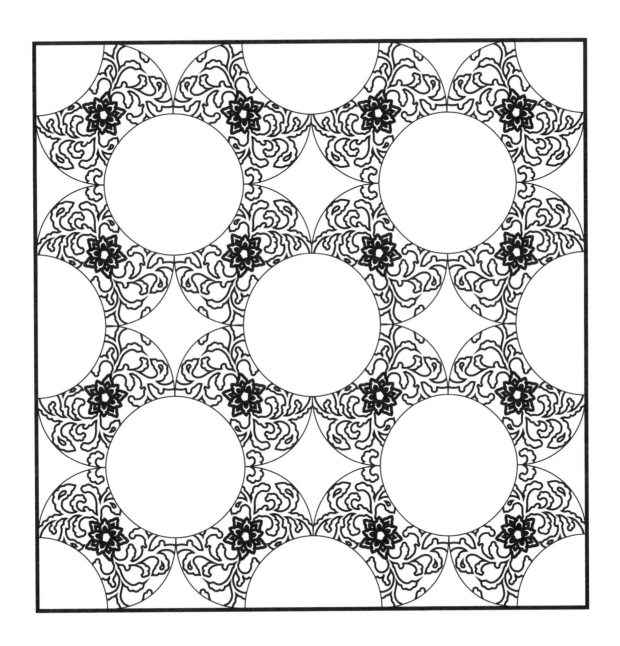

瓷磚規格

最常見也最容易使用的瓷磚形狀是正方形與長方形。正方形圖案如前所見，內容多元且豐富。長方形瓷磚則常與相同圖案的瓷磚聯接，作為牆面的邊框使用。其兩側皆有可以和另一片接續的開放性花紋，如下圖可連續無限制地拼貼。

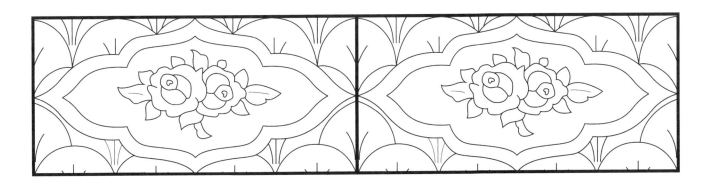

瓷磚製作有固定規格，其中正方形瓷磚有 6 英吋正方（6 英吋 =15.24cm）與 3 英吋正方（3 英吋 =7.62cm）兩種規格。長方形瓷磚則有 6 x 3 英吋、6 x 2 英吋（2 英吋 =5.3cm）、6 x 1.5 英吋（1.5 英吋 =4.2cm）等三種規格。本書正方形瓷磚多為接近原始尺寸的 15cm，下圖為另一種常見的 7.62cm。

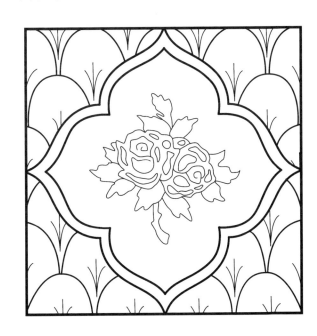

圖案取材：金門頭堡

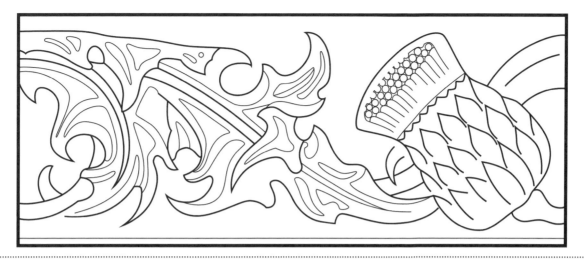

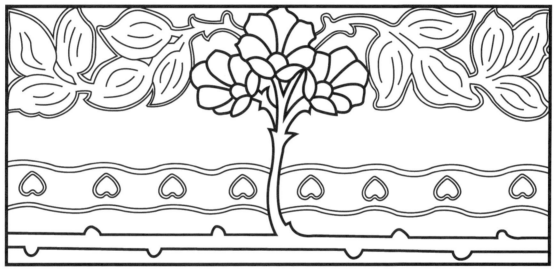

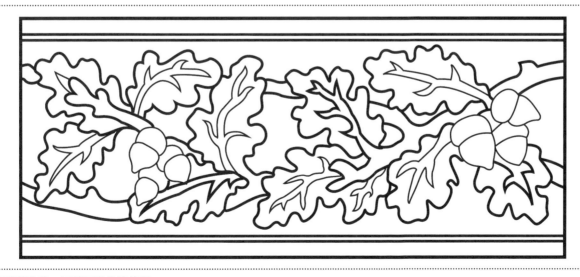

長方形瓷磚著色後，可剪下當書籤使用。

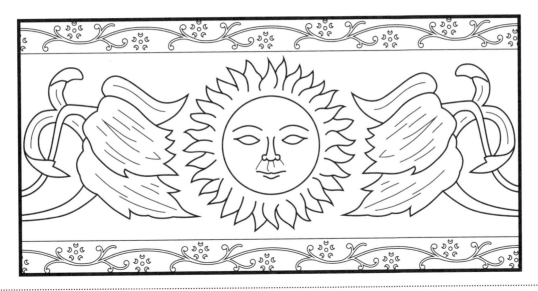

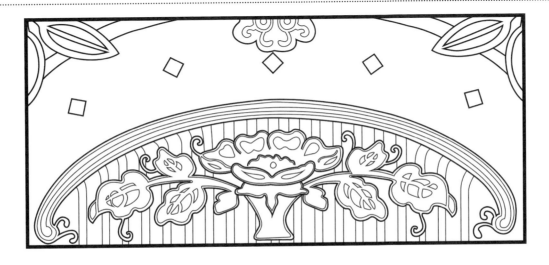

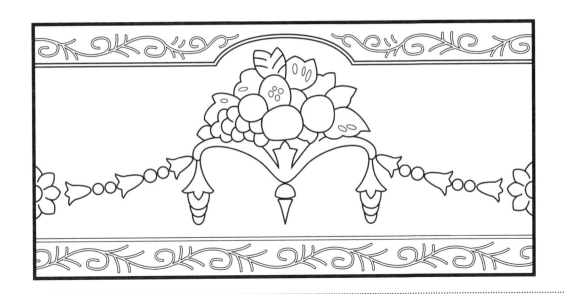

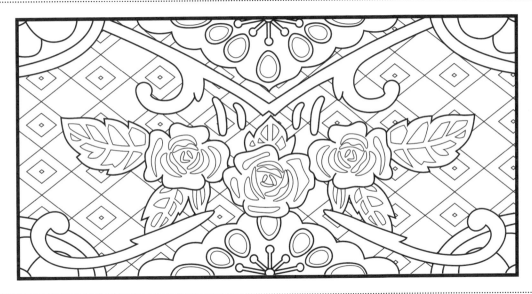

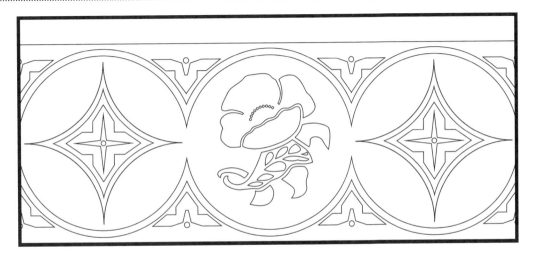

瓷磚拼貼

利用不同的規格與尺寸，將可拼貼出不同的瓷磚圖樣，拼貼方式可以是整面的拼貼，或是單一瓷磚的點狀拼貼。以下為瓷磚拼貼示範，著色後不妨剪下這些圖樣，設計自己的拼貼方式。因本書規格限制，以下瓷磚均非原始尺寸。

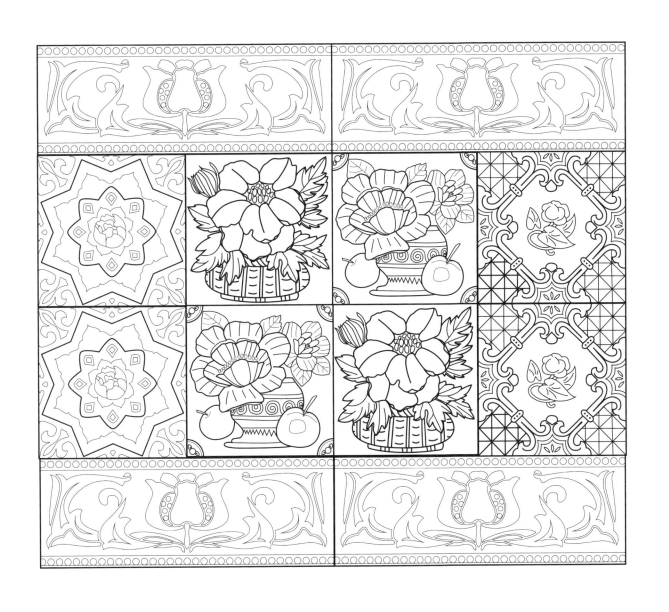

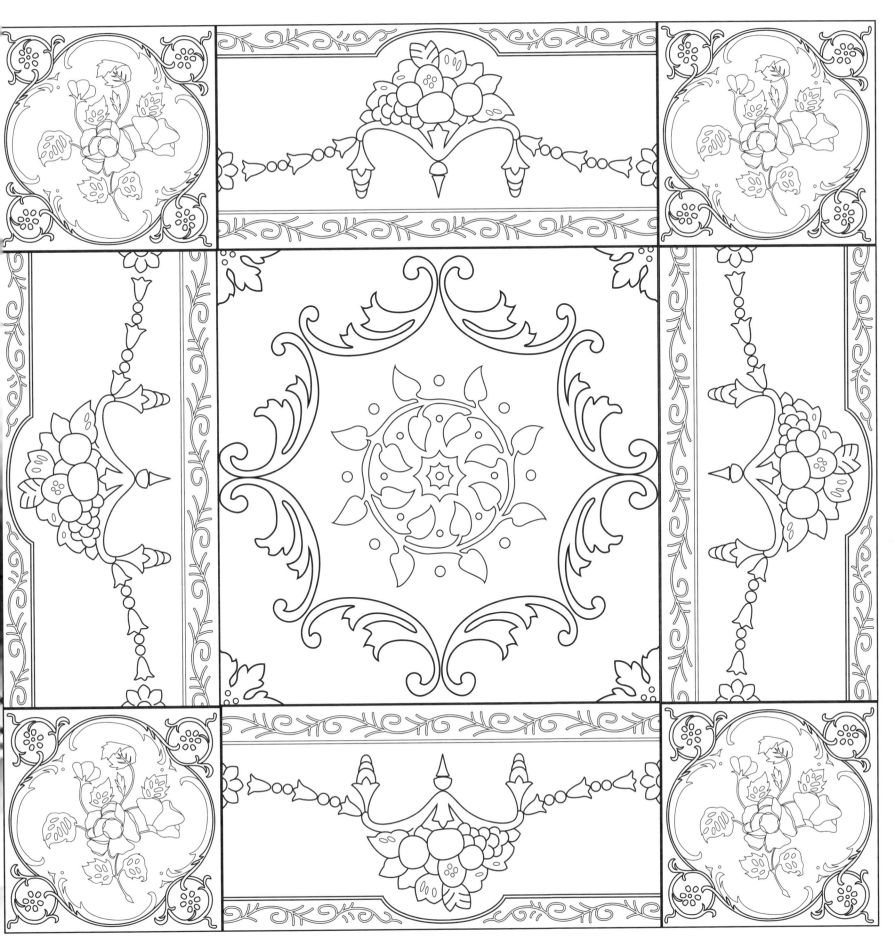

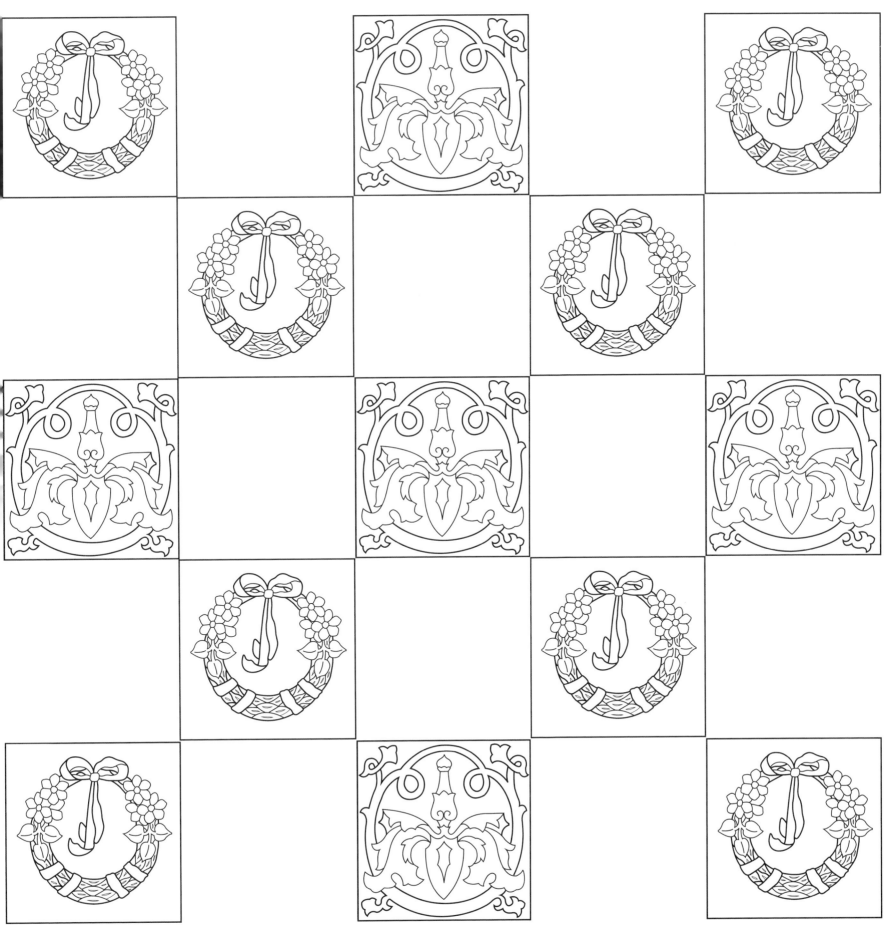

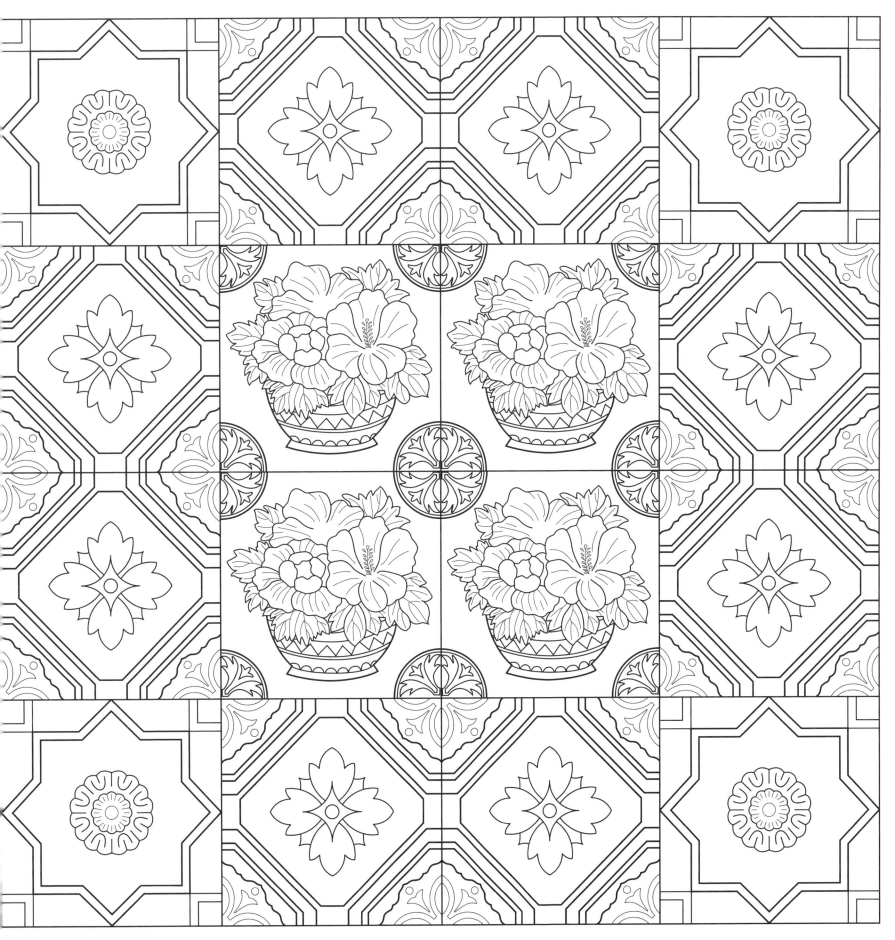

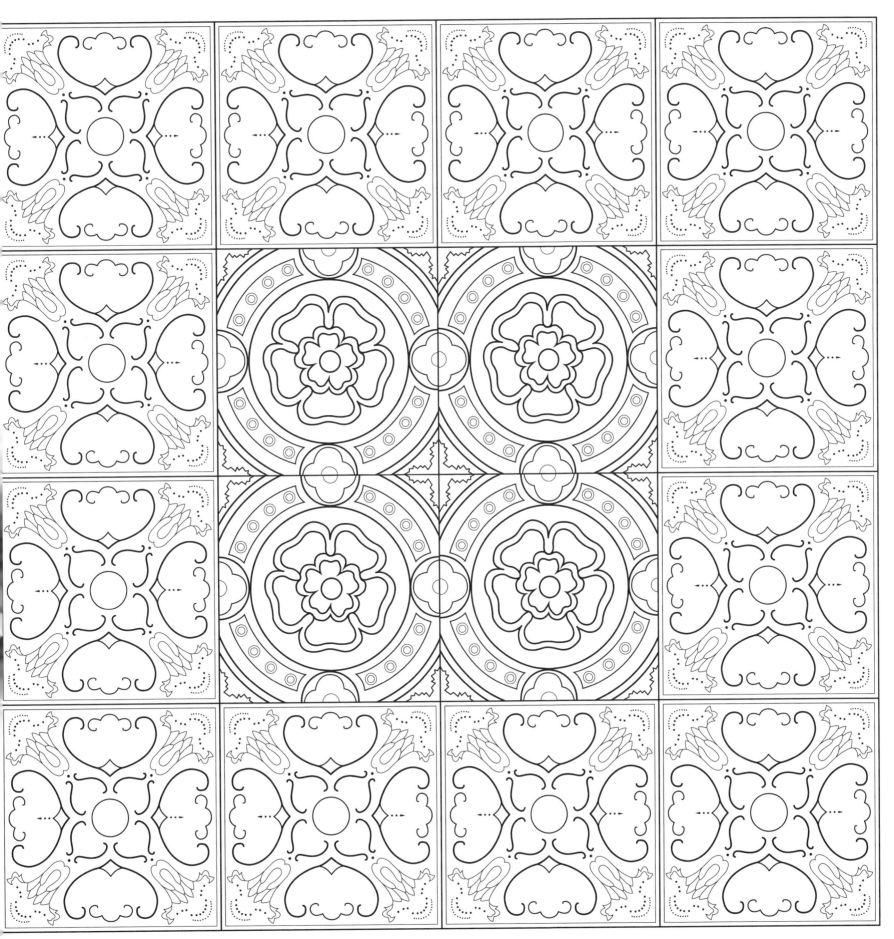

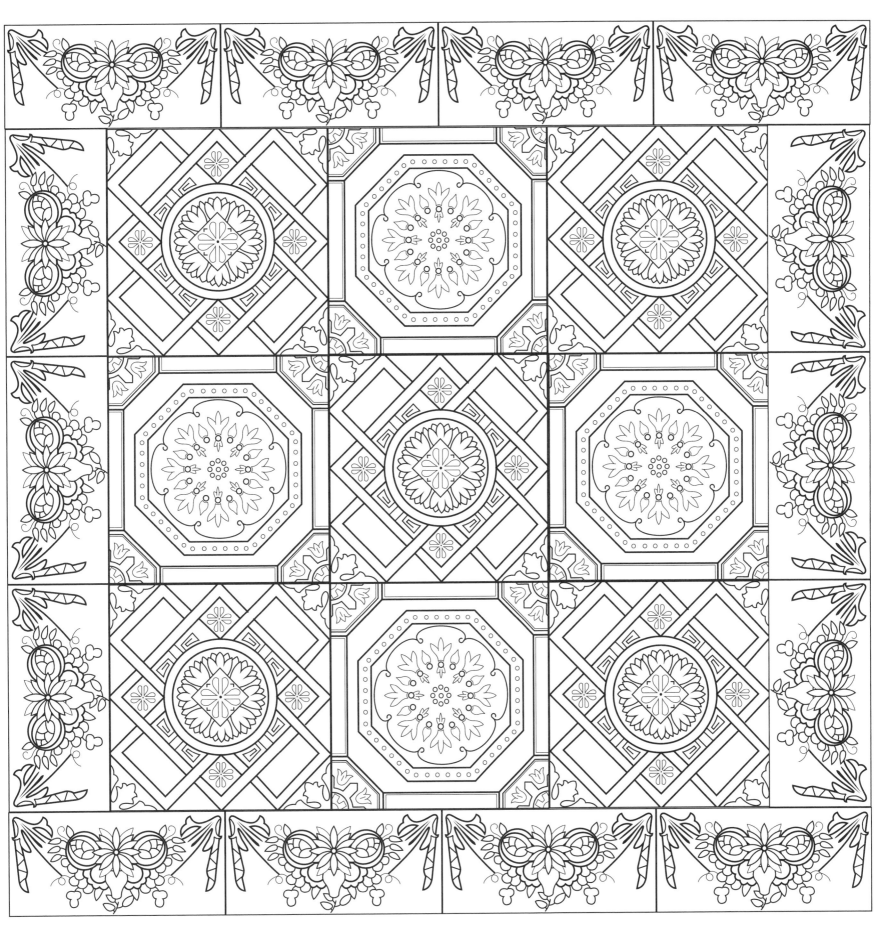

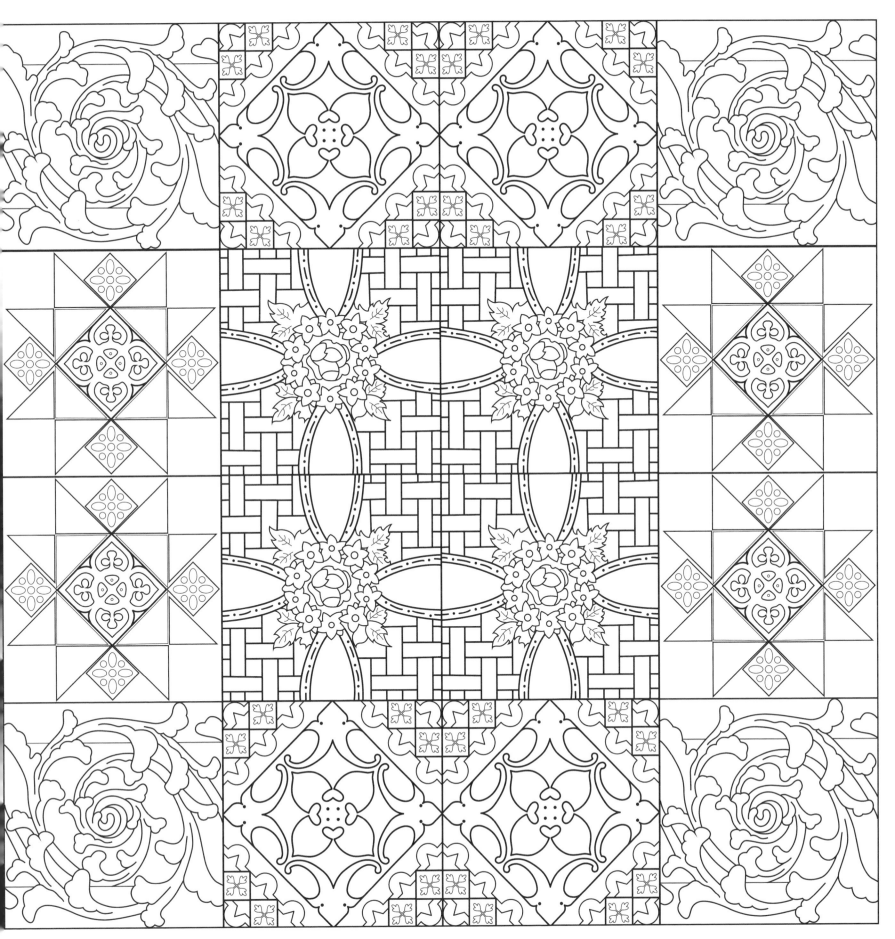

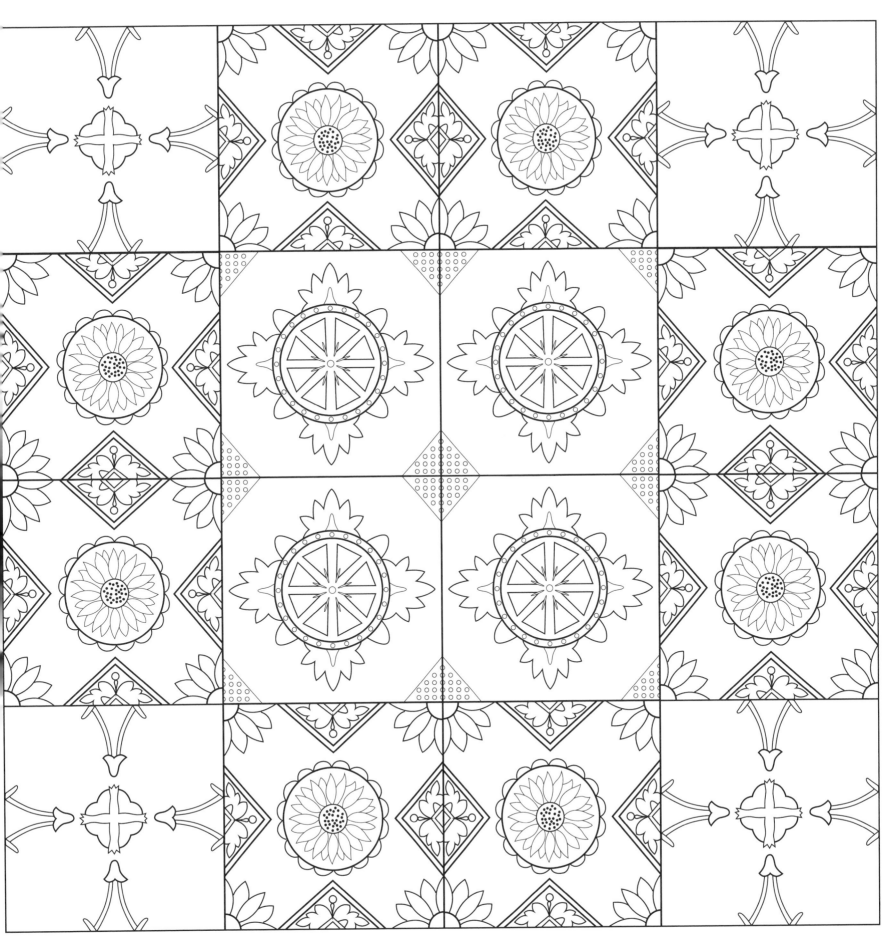

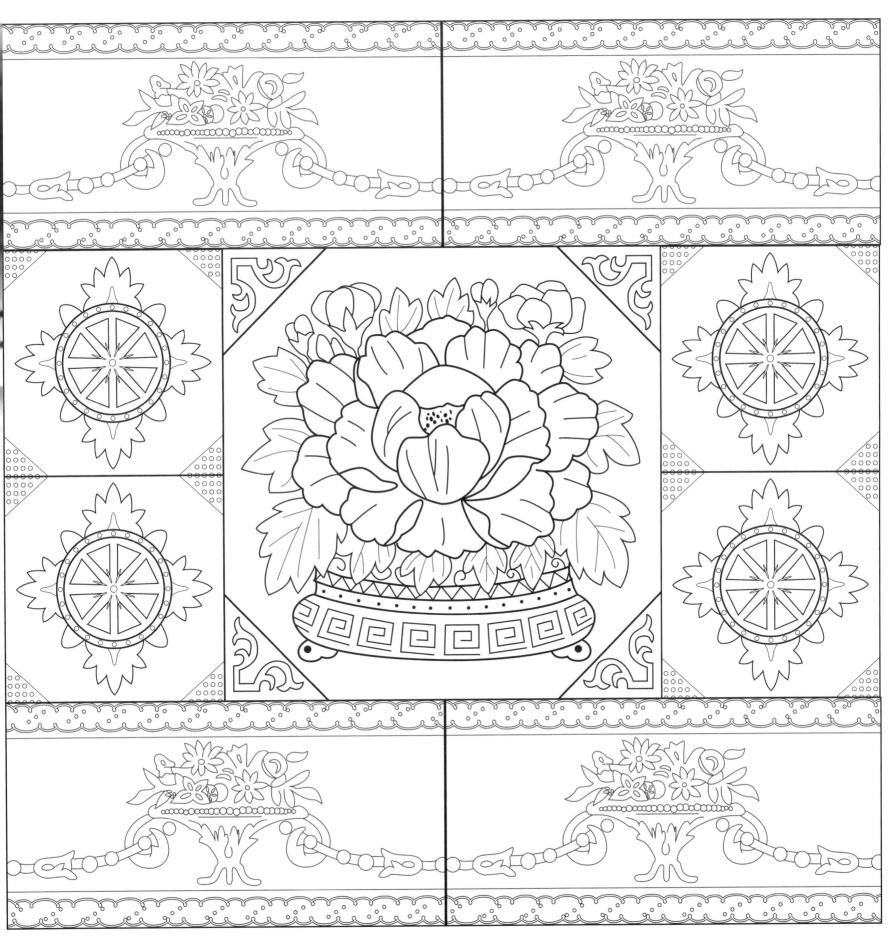

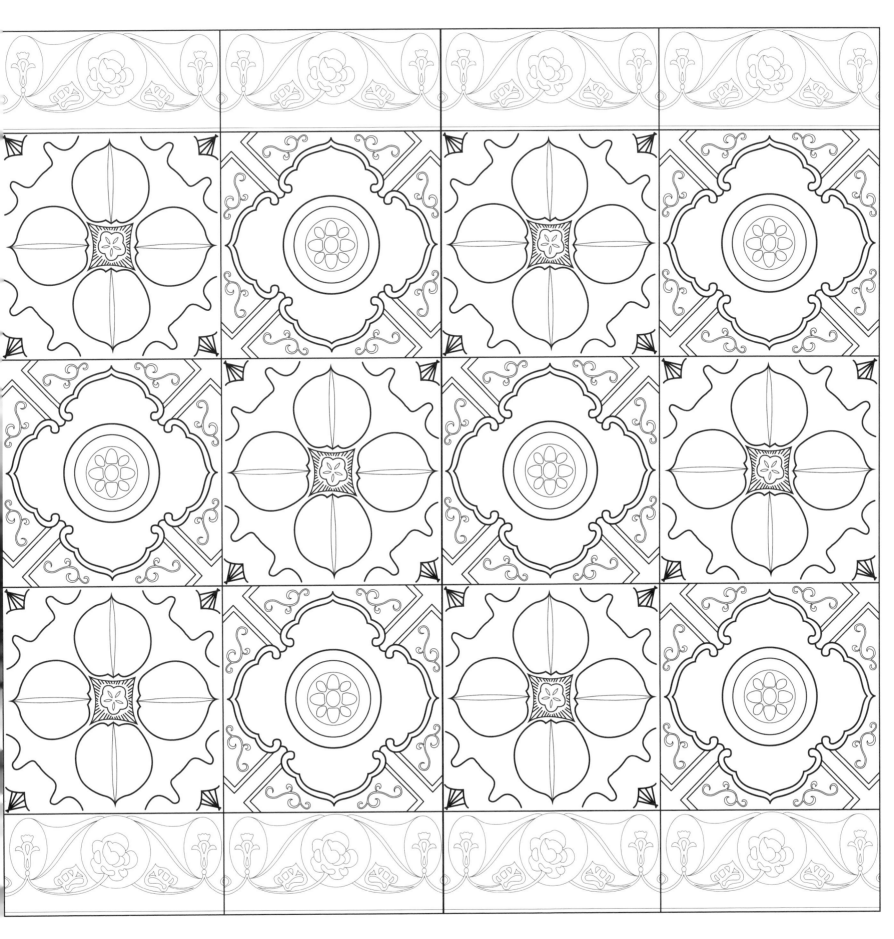

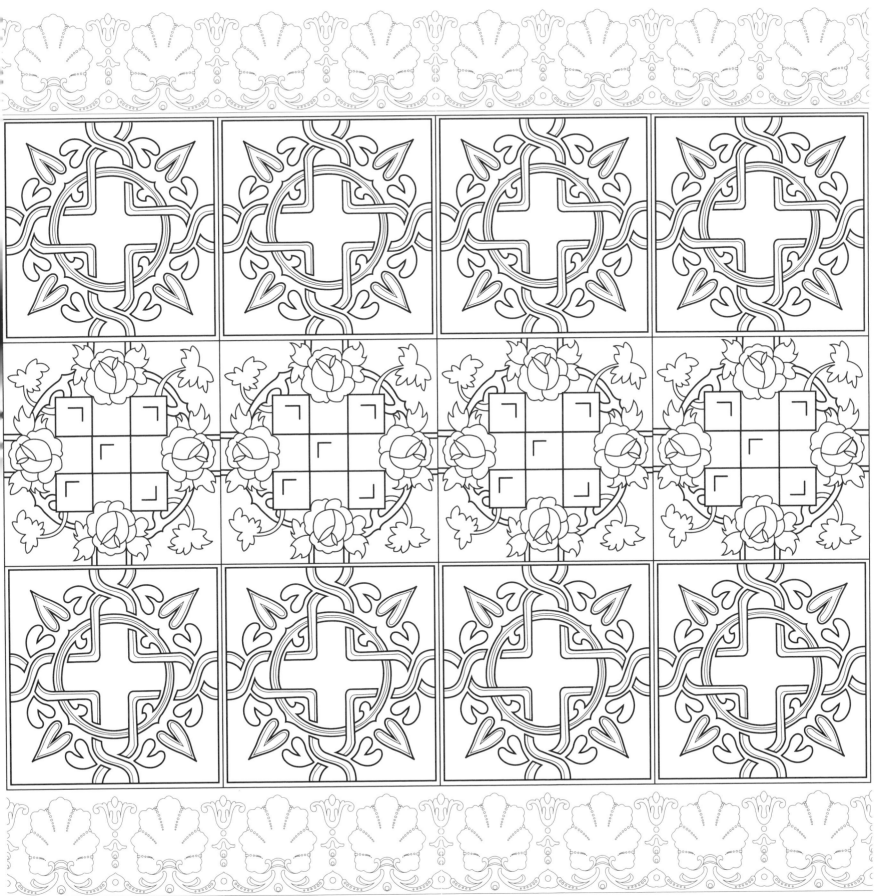

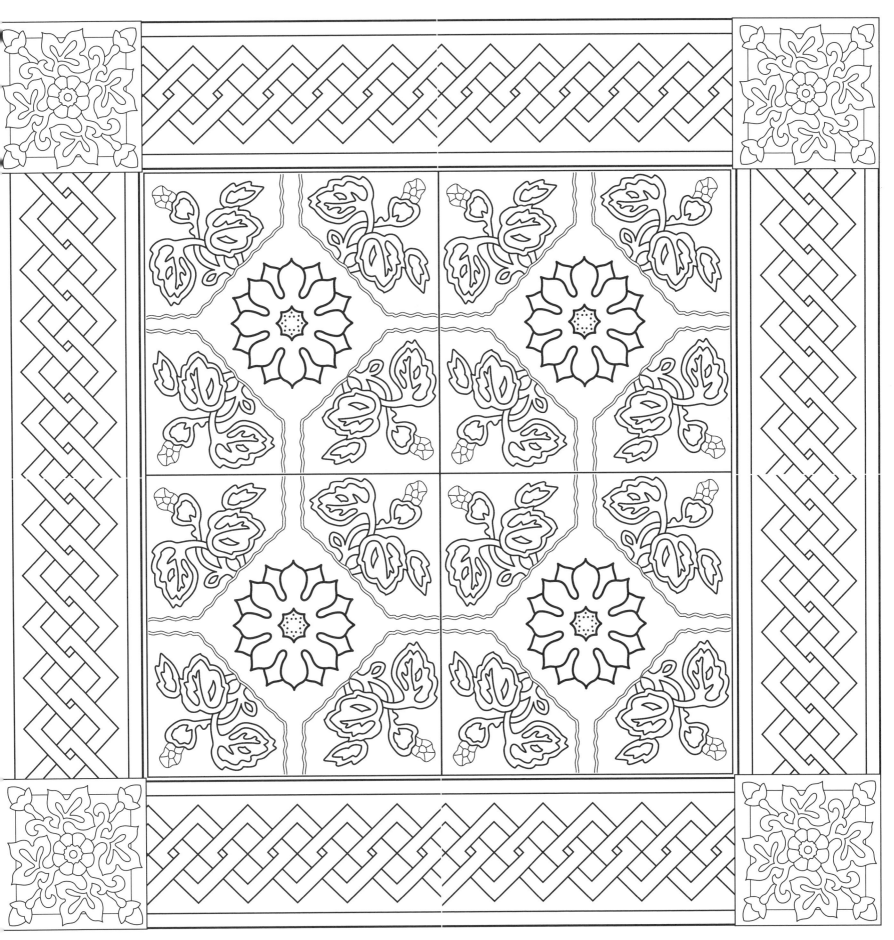

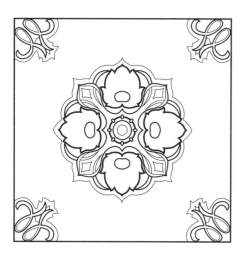

台灣珍藏 15

《著色台灣舊日風情：用畫筆體驗老花磚的美感與創意》

貓頭鷹編輯室製作

資料來源　康鍩錫

責任編輯　張瑞芳

版面構成／封面設計　吳文綺

總 編 輯　謝宜英

行銷業務　林智萱

出 版 者　貓頭鷹出版

發 行 人　涂玉雲

發　　　行　英屬蓋曼群島商家庭傳媒股份有限公司城邦分公司

　　　　　104 台北市中山區民生東路二段 141 號 2 樓劃撥帳號：19863813　戶名：書虫股份有限公司

城邦讀書花園：www.cite.com.tw

購書服務信箱：service@readingclub.com.tw

購書服務專線：02-25007718 ～ 9（週一至週五上午 09:30-12:00；下午 13:30-17:00）

24 小時傳真專線：02-25001990 ～ 1

香港發行所　城邦（香港）出版集團／電話：852-25086231 ／傳真：852-25789337

馬新發行所　城邦（馬新）出版集團／電話：603-90563833 ／傳真：603-90562833

印 製 廠　漾格科技股份有限公司

初　　版　2015 年 9 月

定　　價　台幣 280 元，港幣 93 元

ISBN 978-986-262-261-2

讀者意見信箱　owl@cph.com.tw

貓頭鷹知識網　http://www.owls.tw

歡迎上網訂購；大量團購請洽專線 02-25007696 轉 2725

國家圖書館出版品預行編目 (CIP) 資料

著色台灣舊日風情：用畫筆體驗老花磚的美感與
創意／貓頭鷹編輯室作；謝宜英總編輯. -- 初版. --
臺北市：貓頭鷹出版：家庭傳媒城邦分公司發行，
2015.09
　面；　公分 . -- (臺灣珍藏；15)
ISBN 978-986-262-261-2(平裝)

1. 圖案 2. 中國
961.2　　　　　　　　　　　　　　104016236

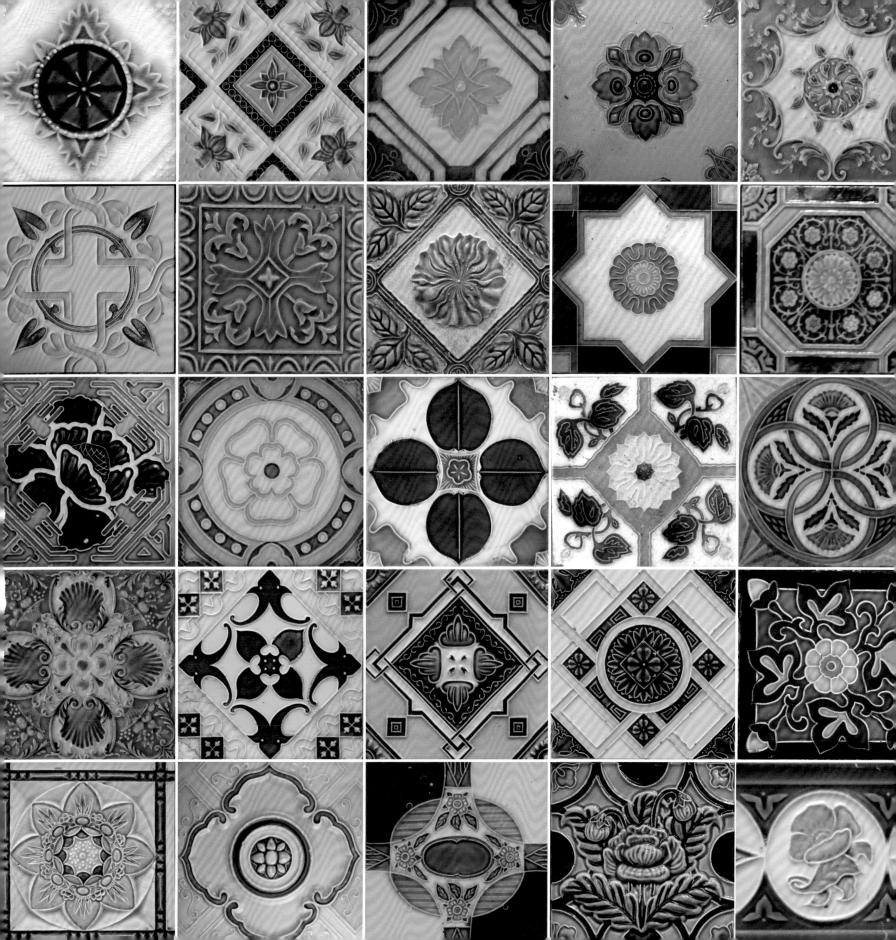

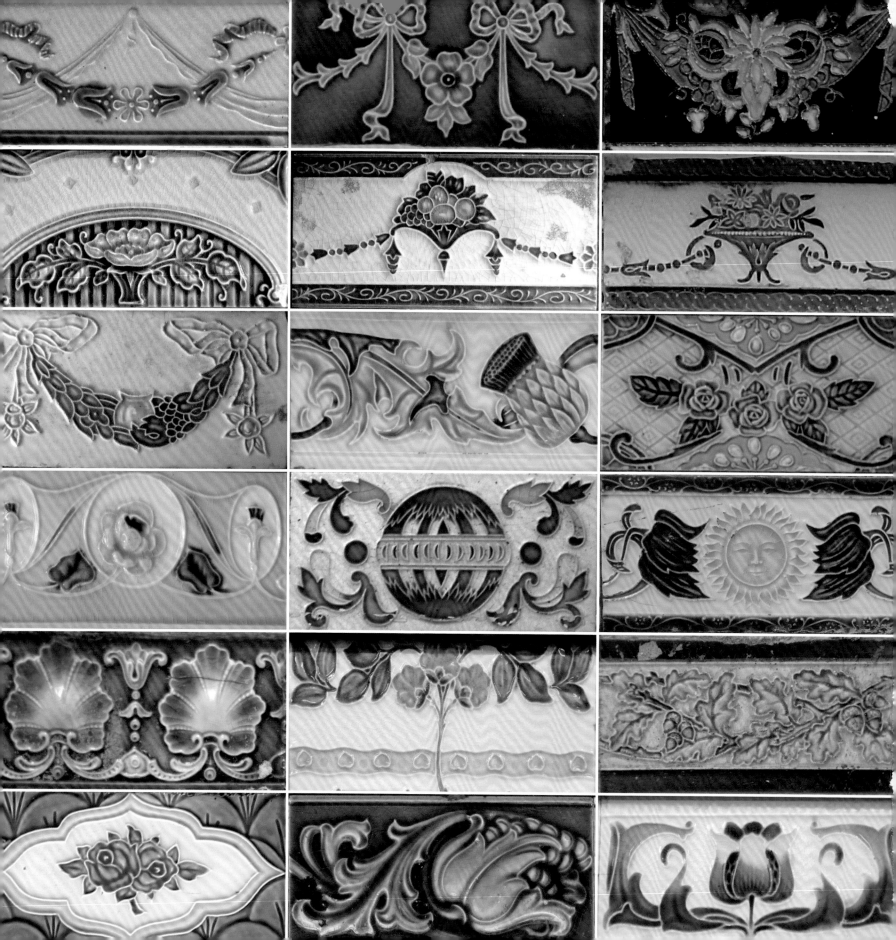